墨点® 墨点字帖 | 王力春 编　荆霄鹏 书

字 根 速 练

3500 字

110个字根快速练好3500字

字根是构成汉字的基础部件，写好一个字根，掌握一类汉字。

正 楷

浙江古籍出版社

晴	靖	睛	精	蜻	静	字根108 隹	准	谁	难	滩	摊
瘫	唯	淮	帷	惟	堆	推	维	椎	雄	雅	稚
雏	锥	雌	雕	售	集	焦	憔	瞧	礁	蕉	崔
催	摧	雀	霍	携	耀	灌	罐	雇	雁	鹰	字根109 寒
寒	塞	赛	寨	字根110 尞	僚	撩	缭	嘹	瞭		

组字游戏

立 + 青 = 靖　　　青 + 争 = □

牙 + 隹 = □　　　周 + 隹 = □

参考答案：

| 靖 | 静 |
| 雅 | 雕 |

趣味汉字

一　加一笔，组成新的汉字。

| 大 | 大 | 大 | 大 |

| 十 | 十 | 十 | 十 |

参考答案：土、士、千、干、开、夫。

二　"山"在上下左右的不同形态。

"山"在上：崇 岁 岗　　　　　"山"在下：岳 岔 峦

"山"在左：峭 峨 屿　　　　　"山"在右：仙 灿 汕

前　言

入　青

　　练字有很多方法，至于哪种方法好，则是见仁见智。在目前已有的练字方法之外，本书提出了"字根练字法"，将3500个通用规范汉字用字根统摄在一起，一目了然。希望这种科学而高效的方法，能够让您练字如虎添翼、事半功倍。

　　什么是字根呢？简单地说，字根就是构成汉字最重要、最基本的单位。这里的"单位"是广义上的，包括一个字的上、下、左、右、内、外任何一个部分，可以是字典中的部首，也可以是非部首的偏旁；可以是独体字，也可以是合体字，甚至可以是基本笔画。笔者认为，字根按照使用的频率，可以分为一级字根、二级字根、三级字根等。从练字角度出发，本字帖选用了110个字根，可统摄3500个通用规范汉字。

　　如何快速练好字呢？首先要明确几点。第一，"字"是对象。这里所说的"字"，指的是硬笔字而非毛笔字。硬笔技法相对毛笔技法简要，书写更加快捷，相对来说，更易速成。第二，"好"是目标。"好"到什么程度？主要是符合典范美感，告别难看、蹩脚的字，在用笔、结体和整体协调感方面达到比较好的程度。第三，"练"是途径。将不同字根其他部件组合起来，写好一个字根，掌握一类汉字，就好比乘法式练字，再以书法内在审美规律作导引，就能更进一步，变成乘方式练字。第四，"快"是结果。我们推荐的"字根练字法"就是以书法内在审美规律为暗线，以110个字根为明线，双线并举，恰如以乘方视角引导乘法原理，科学高效、层层深入。字根与偏旁部首或左或右、或上或下组合，即可组成一个全新的合体字，如轮轴一般，互相配合，玩转汉字。当用心写完用字根缜密排列的3500字之后，相信您对练字、对汉字会有一个更深层次的认识。

　　在此需要强调的是，以字根为主的练字方法，在练习字根的同时，不能忽略常见偏旁部首的练习，字根和偏旁部首两者结合恰恰是写好合体字的基础，需要大家多加重视。除字根训练外，本字帖还设置了控笔训练、汉字游戏、作品欣赏与创作等板块，为您提供更好的配套服务。

畸	哥	寄	字根95 母	母	拇	姆	每	侮	诲	海	悔
梅	晦	霉	毒	字根96 夫	奉	捧	棒	春	椿	蠢	奏
凑	揍	秦	泰	字根97 火	癸	葵	祭	蔡	察	擦	字根98 关
卷	倦	券	拳	眷	誉	腾	藤	字根99 虫	虫	浊	蚀
独	烛	触	融	虽	强	茧	萤	禹	属	嘱	瞩
字根100 缶	窑	谣	摇	遥	陶	掏	淘	萄	字根101 耳	耳	饵
茸	茸	缉	辑	字根102 肎	前	剪	煎	箭	偷	渝	愉
喻	榆	输	愈	逾	字根103 臼	臼	鼠	舀	滔	稻	蹈
馅	陷	掐	焰	搜	嫂	艘	瘦	插	字根104 里	里	哩
狸	埋	理	鲤	量	厘	缠	重	董	懂	字根105 豕	豚
啄	琢	家	嫁	稼	象	像	橡	豫	蒙	檬	朦
豪	嚎	逐	遂	隧	缘	字根106 非	非	诽	啡	徘	排
韭	悲	辈	菲	罪	靠	字根107 青	青	请	清	情	猜

组字游戏

参考答案：

角 + 虫 = 触　　从 + 耳 = □

车 + 俞 = □　　旦 + 里 = □

触　茸

输　量

44

目录 CONTENTS

棋	箕	旗	甚	堪	斟	基	身	字根89 目	目	泪	相
湘	想	箱	霜	厢	自	咱	息	媳	熄	首	道
看	省	眉	媚	着	盾	循	鼎	字根90 官	官	馆	棺
管	追	遣	谴	埠	字根91 乍	乍	作	诈	咋	炸	昨
怎	窄	榨	字根92 田	田	佃	细	思	腮	亩	苗	猫
描	锚	瞄	留	溜	馏	榴	瘤	雷	擂	蕾	番
潘	播	鱼	渔	鲁	画	兽	幅	福	辐	蝠	副
富	逼	痹	鼻	僵	缰	疆	由	油	抽	轴	袖
宙	笛	庙	届	迪	寅	演	甲	押	钾	申	伸
坤	绅	呻	神	审	婶	单	弹	禅	蝉	卑	啤
牌	脾	碑	偶	隅	愚	惠	穗	寓	遇	藕	字根93 四
四	西	洒	栖	牺	晒	酉	酒	酱	字根94 可	可	阿
啊	何	荷	呵	河	坷	苛	奇	倚	骑	崎	椅

组字游戏

参考答案：

厂 + 相 = 厢　　月 + 思 = ▢

鱼 + 日 = ▢　　广 + 由 = ▢

厢　腮
鲁　庙

43

控笔训练（一）

 基础线条的控笔练习，主要训练摆动手腕以书写横线、收缩手指以书写竖线的能力。书写时需注意线条运行的方向和线条之间的距离。

控笔临写

锌	辞	辟	僻	劈	壁	臂	璧	譬	薛	孽	霹
避	辨	辩	辫	瓣	宰	辜	幸	音	暗	黯	意
亲	章	障	樟	童	撞	幢	瞳	字根83 业	业	凿	显
湿	壶	虚	墟	亚	哑	恶	晋	普	谱	碰	字根84 半
半	伴	拌	绊	胖	畔	衅	判	平	评	坪	秤
砰	苹	萍	字根85 兰	兰	拦	栏	烂	羊	详	洋	样
祥	群	鲜	痒	癣	美	羔	糕	羹	盖	善	差
搓	羞	养	字根86 丘	丘	蚯	兵	乒	岳	兵	宾	滨
缤	鬓	字根87 皿	皿	血	恤	孟	猛	锰	盆	盈	益
隘	溢	监	滥	槛	蓝	篮	盐	盏	盗	盘	盛
盎	盟	温	蕴	瘟	罚	磕	字根88 且	且	阻	沮	姐
组	祖	租	粗	县	悬	具	俱	惧	宜	谊	叠
直	值	殖	植	置	矗	真	滇	慎	填	镇	其

组字游戏

参考答案：

| 古 | + | 辛 | = | 辜 | | 巾 | + | 童 | = | | |
| 血 | + | 半 | = | | | 明 | + | 皿 | = | | |

| 辜 | 幢 |
| 衅 | 盟 |

控笔训练（二）

　　圆弧线的控笔练习，主要训练手指带动手腕以书写弧线的能力，可锻炼手指、手腕控笔的稳定性和灵活性。书写时可稍稍放慢速度，注意线条要流畅而圆润。

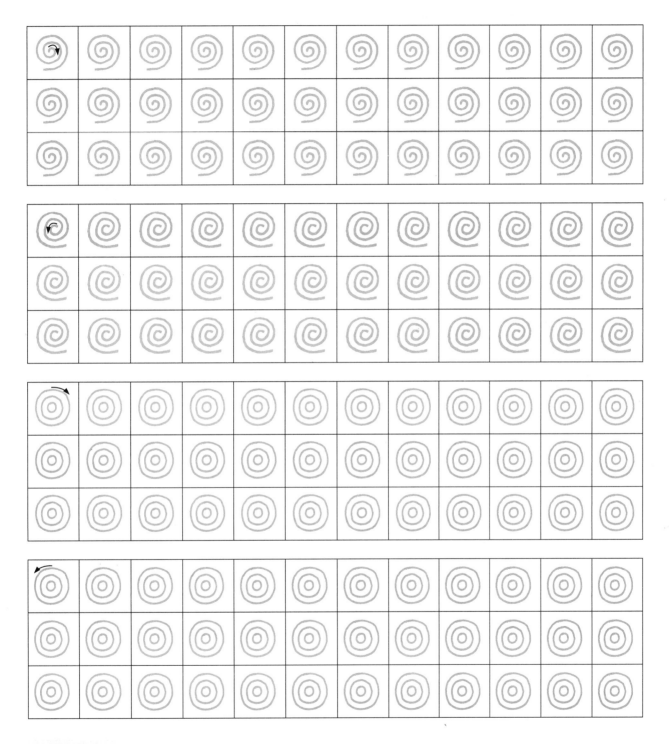

控笔临写

颏	颡	颖	频	濒	颗	颜	额	颠	巅	颤	员
陨	损	责	债	绩	贵	溃	馈	遗	贯	惯	贾
赏	质	琐	锁	愤	喷	字根78 心	心	沁	芯	蕊	总
聪	德	虑	滤	必	泌	秘	瑟	密	蜜	字根79 勿	勿
吻	物	忽	易	惕	赐	锡	踢	剔	匆	葱	汤
荡	场	扬	杨	肠	畅	字根80 氏	氏	纸	昏	婚	低
抵	底	民	泯	眠	讯	汛	迅	字根81 戈	戈	戏	伐
筏	找	战	戳	划	戊	茂	戍	蔑	成	诚	城
戎	绒	贼	戒	诫	械	咸	减	喊	碱	感	憾
撼	威	戚	藏	或	域	惑	我	俄	饿	娥	哦
峨	蛾	哉	载	栽	裁	截	戴	浅	线	残	贱
溅	栈	钱	践	代	贷	式	试	拭	武	斌	赋
贰	腻	拽	字根82 立	立	位	泣	垃	拉	啦	粒	辛

组字游戏

参考答案：

| 禾 | + | 必 | = | 秘 | | | 日 | + | 勿 | = | | | | 秘 | 易 |

| 亡 | + | 民 | = | | | | 或 | + | 心 | = | | | | 泯 | 惑 |

控笔训练（三）

简单几何图形组合的控笔练习，主要训练均匀分割空间的能力。书写时注意观察图形内部空间的大小及线条之间的位置关系。

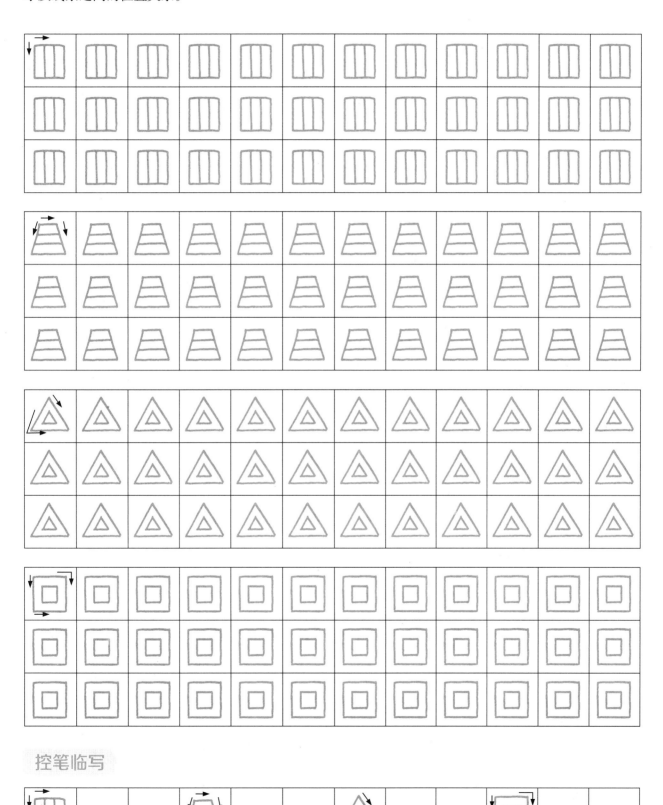

控笔临写

赌	睹	煮	著	奢	暑	署	曙	薯	屠	昔	借
猎	惜	措	腊	错	蜡	醋	藉	籍	替	潜	曾
僧	增	憎	赠	蹭	曹	槽	糟	遭	曰	冒	帽
临	曲	典	碘	字根76 月	月	阴	荫	明	萌	朋	绷
棚	崩	蹦	钥	胡	湖	糊	蝴	葫	朗	朝	嘲
潮	期	溯	肖	俏	消	悄	捎	哨	峭	梢	稍
销	硝	削	宵	霄	屑	胃	谓	猬	骨	猾	滑
膏	有	贿	椭	随	髓	肴	淆	脊	肩	捐	绢
娟	霸	用	佣	拥	甩	角	确	解	懈	蟹	诵
捅	涌	桶	踊	勇	通	痛	甫	捕	浦	蒲	哺
辅	脯	铺	字根77 贝	贝	坝	狈	则	侧	测	厕	贮
贞	侦	负	赖	懒	页	顶	顷	倾	项	须	顺
顾	烦	顿	顽	颁	颂	预	颈	领	颅	硕	颇

组字游戏

参考答案:

| 虫 + 昔 = 蜡 | 石 + 肖 = ☐ | | 蜡 | 硝 |
| 贝 + 有 = ☐ | 土 + 贝 = ☐ | | 贿 | 坝 |

趣味控笔

趣味简笔画图形中包含了一些楷书的基本笔画，练习时要注意观察，结合图形熟悉它们的形态并重点掌握。

吹	炊	软	欧	欣	掀	砍	钦	欲	欺	款	歌
歇	漱	嗽	嵌	字根71 水	水	冰	汆	泉	腺	泵	浆
踏	尿	永	泳	咏	脉	漾	求	球	录	绿	禄
碌	剥	隶	康	慷	糠	逮	暴	瀑	爆	曝	黎
漆	膝	拯	蒸	函	涵	承	字根72 爪	爪	抓	爬	瓜
孤	狐	弧	瓢	字根73 疋	足	促	捉	走	陡	徒	徙
赴	赵	赶	起	超	趁	越	趟	定	淀	绽	是
堤	提	匙	题	捷	睫	蛋	楚	婿	疑	凝	旋
字根74 长	长	帐	张	涨	账	胀	字根75 日	日	旧	阳	旦
但	坦	担	胆	擅	檀	恒	宣	喧	渲	早	卓
掉	悼	绰	罩	草	潭	谭	昌	倡	猖	唱	晶
白	伯	泊	怕	帕	拍	啪	柏	舶	皇	惶	煌
蝗	迫	百	陌	宿	缩	者	诸	储	堵	绪	猪

组字游戏

参考答案：

| 爪 | + | 巴 | = | 爬 | | 走 | + | 尚 | = | | | 爬 | 趟 |
| 是 | + | 页 | = | | | 巾 | + | 白 | = | | | 题 | 帕 |

字根表（含页码检索）

　　字根是构成汉字最重要、最基本的单位。掌握好字根的书写技巧，能够帮助我们举一反三，掌握一类汉字的书写技巧。通过归纳总结，本书提炼出了110个字根，它们以独体字为主，同时也包含了少量基本笔画、汉字部件和合体字。为了方便练习，字根按照笔画数由少到多进行排序，相同笔画数的字根按照写法关联性排列。在学习3500字前，熟悉这些字根的形态，能够为我们打下良好的基础。

字根1 P22	一 一 一	字根2 P22	丨 丨 丨	字根3 P22	了 了 了
字根4 P22	乚 乚 乚	字根5 P23	乙 乙 乙	字根6 P23	乙 乙 乙
字根7 P23	十 十 十	字根8 P23	丁 丁 丁	字根9 P23	了 了 了
字根10 P24	人 人 人	字根11 P25	又 又 又	字根12 P25	儿 儿 儿
字根13 P26	几 几 几	字根14 P26	刀 刀 刀	字根15 P27	丂 丂 丂
字根16 P27	与 与 与	字根17 P27	乃 乃 乃	字根18 P27	卩 卩 卩
字根19 P27	阝 阝 阝	字根20 P27	厶 厶 厶	字根21 P28	厂 厂 厂
字根22 P28	几 几 几	字根23 P28	刂 刂 刂	字根24 P28	凵 凵 凵
字根25 P28	匚 匚 匚	字根26 P28	工 工 工	字根27 P29	土 土 土
字根28 P29	上 上 上	字根29 P29	亡 亡 亡	字根30 P29	廾 廾 廾
字根31 P29	川 川 川	字根32 P29	巾 巾 巾	字根33 P30	大 大 大
字根34 P30	丈 丈 丈	字根35 P30	夂 夂 夂	字根36 P31	女 女 女
字根37 P31	万 万 万	字根38 P31	寸 寸 寸	字根39 P31	才 才 才

伙	秋	揪	锹	瞅	愁	耿	炎	谈	淡	痰	灭
灾	灸	灵	荧	烫	灰	恢	炭	碳	字根69 木	木	休
沐	林	淋	琳	梦	焚	禁	襟	森	麻	嘛	摩
磨	蘑	靡	本	体	笨	杏	李	杰	查	喳	渣
术	述	禾	酥	利	俐	莉	痢	香	乘	剩	未
沫	抹	袜	茉	未	妹	味	昧	朱	殊	珠	株
蛛	朵	垛	跺	躲	米	咪	眯	粟	粱	迷	谜
继	屎	渊	来	睐	莱	宋	呆	保	堡	果	课
棵	裸	巢	剿	采	睬	踩	菜	悉	蟋	某	谋
媒	煤	柔	揉	蹂	荣	架	柒	染	栗	桨	柴
桌	案	梁	梨	渠	棠	噪	操	澡	藻	燥	臊
躁	深	探	束	辣	速	喇	柬	棘	刺	枣	策
床	片	字根70 欠	欠	欢	次	咨	姿	资	羡	坎	饮

组字游戏

参考答案：

久 + 火 = 灸　　　　歹 + 朱 = □

甘 + 木 = □　　　　次 + 贝 = □

灸	殊
某	资

38

字根48 P32	口 口 口	字根41 P32	ヨ ヨ ヨ	字根42 P32	尸 尸 尸
字根43 P32	夕 夕 夕	字根44 P32	彡 彡 彡	字根45 P32	之 之 之
字根46 P32	小 小 小	字根47 P33	氏 氏 氏	字根48 P33	勹 勹 勹
字根49 P34	弓 弓 弓	字根50 P34	尢 尢 尢	字根51 P34	己 己 己
字根52 P34	门 门 门	字根53 P34	口 口 口	字根54 P35	廿 廿 廿
字根55 P35	王 王 王	字根56 P36	五 五 五	字根57 P36	中 中 中
字根58 P36	聿 聿 聿	字根59 P36	车 车 车	字根60 P36	韦 韦 韦
字根61 P36	斤 斤 斤	字根62 P36	六 六 六	字根63 P37	云 云 云
字根64 P37	不 不 不	字根65 P37	攵 攵 攵	字根66 P37	天 天 天
字根67 P37	文 文 文	字根68 P37	火 火 火	字根69 P38	木 木 木
字根70 P38	欠 欠 欠	字根71 P39	水 水 水	字根72 P39	爪 爪 爪
字根73 P39	止 止 止	字根74 P39	长 长 长	字根75 P39	日 日 日
字根76 P40	月 月 月	字根77 P40	贝 贝 贝	字根78 P41	心 心 心
字根79 P41	勿 勿 勿	字根80 P41	氏 氏 氏	字根81 P41	戈 戈 戈
字根82 P41	立 立 立	字根83 P42	业 业 业	字根84 P42	半 半 半
字根85 P42	兰 兰 兰	字根86 P42	丘 丘 丘	字根87 P42	皿 皿 皿

冀	翼	撰	黄	横	簧	兴	举	誉	与	字根63 云	云
坛	耘	酝	会	绘	尝	偿	层	运	去	法	怯
丢	罢	摆	字根64 不	不	怀	坏	环	杯	否	还	坯
胚	字根65 攵	收	攻	改	玫	牧	枚	败	放	政	故
做	敌	致	教	救	赦	敏	繁	敢	橄	憨	敦
墩	散	撒	敬	擎	警	敞	撇	弊	憋	鳖	蔽
数	傲	熬	赘	微	薇	嫩	整	敷	澈	撤	辙
激	缴	邀	徽	悠	然	字根66 天	天	吞	蚕	吴	误
娱	蜈	添	舔	夭	沃	妖	袄	跃	乔	侨	娇
骄	桥	轿	矫	笑	夫	扶	肤	芙	矢	矣	埃
挨	唉	侯	猴	候	族	簇	喉	疾	嫉	失	秩
铁	跌	迭	关	联	送	字根67 文	文	坟	纹	蚊	刘
浏	齐	济	挤	脐	剂	吝	斋	紊	这	字根68 火	火

组字游戏

参考答案：

| 耒 + 云 = 耘 | | | 敬 + 言 = ☐ | | | 耘 | 警 |
| 耳 + 关 = ☐ | | | 文 + 而 = ☐ | | | 联 | 斋 |

字根88 P42	且	且	且	字根89 P43	目	目	目	字根90 P43	吕	吕	吕
字根91 P43	乍	乍	乍	字根92 P43	田	田	田	字根93 P43	四	四	四
字根94 P43	可	可	可	字根95 P44	母	母	母	字根96 P44	夫	夫	夫
字根97 P44	癶	癶	癶	字根98 P44	兴	兴	兴	字根99 P44	虫	虫	虫
字根100 P44	缶	缶	缶	字根101 P44	耳	耳	耳	字根102 P44	刖	刖	刖
字根103 P44	臼	臼	臼	字根104 P44	里	里	里	字根105 P44	豖	豖	豖
字根106 P44	非	非	非	字根107 P44	青	青	青	字根108 P45	隹	隹	隹
字根109 P45	寒	寒	寒	字根110 P45	桼	桼	桼				

淫	廷	挺	蜓	艇	庭	延	诞	蜒	玉	宝	莹
主	住	往	注	挂	驻	柱	蛀	全	拴	栓	痊
望	金	鉴	生	性	姓	牲	胜	笙	星	猩	腥
醒	字根56 五	五	伍	吾	语	悟	捂	梧	丑	扭	纽
钮	互	字根57 中	中	仲	冲	肿	钟	种	忠	串	患
审	字根58 申	律	津	肆	肇	建	健	键	唐	塘	糖
肃	啸	萧	潇	箫	秉	兼	谦	嫌	赚	镰	歉
廉	庸	争	净	挣	狰	睁	筝	事	字根59 车	车	阵
军	浑	挥	辉	荤	晕	撵	库	裤	连	链	莲
专	传	转	砖	字根60 韦	伟	讳	纬	韩	苇	违	字根61 斤
斤	折	浙	哲	逝	听	析	晰	祈	斩	惭	渐
暂	崭	所	断	斯	撕	嘶	新	薪	芹	近	斥
诉	拆	字根62 六	六	冥	共	供	洪	拱	哄	烘	粪

组字游戏

参考答案:

| 中 | + | 心 | = | 忠 | 广 | + | 兼 | = | | | 忠 | 廉 |
| 车 | + | 专 | = | | 山 | + | 斩 | = | | | 转 | 崭 |

36

110 个字根训练

字根 1　中部稍细　一　左低右高　一 一 一 一 一　二 三

字根 2　竖直向下　丨　丨 丨 丨 丨 丨　卜 扑

字根 3　稍向右上斜　乛　折向内收　乛 乛 乛 乛　幻 习

字根 4　出钩向上　乚　底部平稳，略带弧度　乚 乚 乚 乚 乚　七 孔

字根 5　稍向右上斜　乀　弧度较大，出钩向上　乀 乀 乀 乀 乀　飞 气

字根 6　稍向右上斜　乙　底部平稳，出钩向上　乙 乙 乙 乙 乙　亿 乞

字根 7　横画左低右高　十　竖画竖直向下　十 十 十 十 十　千 干

如	恕	和	知	蜘	智	痴	叫	只	识	帜	织
积	职	吕	侣	铝	宫	营	呈	程	逞	品	癌
占	沾	帖	贴	玷	站	钻	粘	点	店	掂	惦
召	绍	迢	照	古	估	沽	咕	姑	菇	枯	苦
居	据	锯	剧	舌	话	括	活	恬	刮	适	吉
洁	结	桔	秸	喜	嘻	嘉	告	浩	皓	酷	窖
造	糙	言	信	唁	誓	檐	赡	瞻	石	拓	磊
岩	碧	右	佑	若	诺	惹	后	垢	启	名	铭
君	裙	窘	豆	短	登	澄	橙	瞪	蹬	凳	壹
逗	痘	倍	陪	培	赔	剖	菩	回	徊	墙	面
缅	商	滴	摘	嘀	嚣	噩	字根 54 廿	甘	柑	钳	甜
酣	革	庶	蔗	遮	燕	世	泄	谍	碟	蝶	屉
字根 55 王	王	汪	狂	逛	枉	旺	班	斑	壬	任	赁

组字游戏

参考答案：

如	+	心	=	恕		耳	+	只	=				恕	职
户	+	口	=			登	+	几	=				启	凳

字根8	横画左低右高 丁 竖钩居中	丁	丁 丁 丁 丁	打 灯	打 打 灯 灯
字根9	上短下长 了 弯钩居中	了 了	了 了 了 了 了 了	辽 疗	辽 辽 疗 疗
字根10	人 撇捺伸展	人 人	人 人 人 人 人 人	从 纵	从 从 纵 纵
字根11	又 撇捺伸展	又 又	又 又 又 又	仅 双	仅 仅 双 双
字根12	左低右高 儿 底部齐平	儿 儿	儿 儿 儿 儿 儿 儿	元 玩	元 元 玩 玩
字根13	稍向右上斜 几 底部齐平	几 几	几 几 几 几 几 几	讥 饥	讥 讥 饥 饥
字根14	刀 折向内收	刀 刀	刀 刀 刀 刀	切 叨	切 切 叨 叨
字根15	稍向右上斜 丂 出钩位置居中	丂 丂	丂 丂 丂 丂	巧 朽	巧 巧 朽 朽

遄	字根49 弓	弓	躬	引	蚓	粥	弱	溺	弯	湾	弟
涕	梯	剃	第	递	姊	弗	佛	沸	拂	费	字根50 尤
尤	优	犹	忧	扰	就	稽	龙	拢	咙	胧	垄
聋	宠	笼	庞	无	抚	芜	既	溉	慨	概	沈
忱	枕	耽	免	挽	晚	勉	换	馋	兔	冤	逸
鬼	愧	瑰	槐	魂	魄	魏	巍	魁	魅	魔	字根51 己
己	记	纪	妃	配	忌	岂	已	巴	祀	包	抱
泡	饱	炮	胞	袍	跑	鲍	刨	苞	雹	巷	港
熙	巴	把	吧	肥	耙	靶	色	绝	艳	邑	芭
疤	犯	范	扼	危	诡	脆	跪	宛	惋	婉	腕
碗	豌	怨	苑	字根52 门	门	们	闪	问	闭	闯	间
涧	简	闰	润	闲	闷	闹	闸	闽	闱	阁	搁
闻	悯	阅	阐	阎	阔	阀	澜	蹁	字根53 口	口	扣

组字游戏

参考答案：

弗 + 贝 = 费　　白 + 鬼 =

月 + 危 =　　门 + 活 =

| 费 | 魄 |
| 脆 | 阔 |

字根 16	与	与	与	与		与	与	与
横画起笔靠左								
与 折向内收	与	与	与	与		马	马	马
字根 17	乃	乃	乃	乃		仍	仍	仍
上部转折小								
乃 折向内收	乃	乃	乃	乃		扔	扔	扔
字根 18	卩	卩	卩	卩		印	印	印
竖直向下，写长								
卩	卩	卩	卩	卩		卯	卯	卯
字根 19	阝	阝	阝	阝		邓	邓	邓
转折要流畅								
阝 竖直向下，写长	阝	阝	阝	阝		邦	邦	邦
字根 20	厶	厶	厶	厶		弘	弘	弘
折角小								
厶 点写长	厶	厶	厶	厶		私	私	私
字根 21	厂	厂	厂	厂		广	广	广
横短撇长								
厂 竖撇舒展	厂	厂	厂	厂		扩	扩	扩
字根 22	冂	冂	冂	冂		冈	冈	冈
外框方正								
冂 左高右低	冂	冂	冂	冂		网	网	网
字根 23	几	几	几	几		丹	丹	丹
竖撇舒展								
几 左高右低	几	几	几	几		册	册	册

谅	惊	掠	琼	晾	鲸	景	隙	乐	烁	砾	东
冻	陈	栋	拣	练	炼	杀	刹	杂	余	除	徐
涂	途	茶	恭	原	源	愿	少	吵	妙	抄	纱
沙	鲨	渺	秒	炒	钞	砂	穆	亦	峦	恋	蛮
赤	赫	迹	字根 47　以	衣	依	袭	袋	装	裂	裳	哀
袁	衷	裹	褒	滚	坏	嚷	镶	瓤	囊	农	浓
脓	辰	振	唇	晨	震	限	艰	很	狠	恨	根
银	眼	跟	垦	恳	退	褪	腿	痕	良	狼	浪
琅	娘	粮	酿	食	餐	表	衰	畏	偎	喂	展
辗	碾	袁	猿	派	旅	字根 48　勺	勾	约	哟	药	灼
的	钓	豹	酌	匀	均	钧	韵	勾	沟	构	购
钩	句	狗	拘	驹	苟	局	旬	询	绚	殉	甸
鞠	菊	葡	蜀	渴	喝	揭	竭	褐	蝎	葛	蔼

组字游戏

参考答案：

沙 + 鱼 = 鲨　　　列 + 衣 = ☐　　　　鲨　裂

石 + 展 = ☐　　　酉 + 勺 = ☐　　　　碾　酌

字根24								
左低右高 山 底部齐平	山	山	山	山		山	山	山
	凵	凵	凵	凵		凶	凶	凶
字根25								
左侧齐平 匚 上窄下宽	匚	匚	匚	匚		汇	汇	汇
	匚	匚	匚	匚		巨	巨	巨
字根26								
上横短 工 下横长	工	工	工	工		江	江	江
	工	工	工	工		扛	扛	扛
字根27								
竖起笔高 土 下横长	土	土	土	土		牡	牡	牡
	土	土	土	土		杜	杜	杜
字根28								
字形呈三角形 上 下横长	上	上	上	上		让	让	让
	上	上	上	上		止	止	止
字根29								
点、横分开 亡 横长竖短	亡	亡	亡	亡		忙	忙	忙
	亡	亡	亡	亡		芒	芒	芒
字根30								
撇短竖长 廾 横写长	廾	廾	廾	廾		开	开	开
	廾	廾	廾	廾		井	井	井
字根31								
中竖最短 川 末竖最长	川	川	川	川		训	训	训
	川	川	川	川		驯	驯	驯

	字根40 口	囚	团	因	咽	姻	烟	恩	茵	菌	困
穿											
捆	园	囤	围	固	国	图	圆	圃	圈	卤	瑙
囵	窗	字根41 ヨ	归	扫	妇	当	挡	档	铛	雪	急
隐	瘾	稳	趋	疟	虐	字根42 尸	尸	户	护	沪	驴
妒	炉	芦	庐	扁	偏	编	骗	蝙	翩	篇	遍
尺	迟	尽	昼	卢	声	字根43 夕	夕	多	侈	哆	移
够	歹	列	例	咧	烈	岁	秽	罗	啰	锣	萝
箩	逻	舞	磷	鳞	瞬	处	字根44 彡	杉	形	彤	衫
彬	彩	彭	澎	膨	彰	影	参	渗	惨	掺	诊
珍	寥	谬	疹	叁	字根45 之	之	乏	泛	贬	眨	芝
久	玖	疚	字根46 小	小	孙	逊	示	际	标	尔	你
您	弥	称	系	索	嗦	素	累	骡	螺	絮	宗
综	棕	踪	祟	崇	票	漂	禀	凛	蒜	京	凉

组字游戏

参考答案:

| 因 | + | 心 | = | 恩 | | 扁 | + | 羽 | = | | | | 恩 | 翩 |
| 禾 | + | 多 | = | | | 贝 | + | 乏 | = | | | | 移 | 贬 |

字根32	巾 竖画居中，写长	巾	巾	巾	巾	师	师	师
字根33	大 横稍短 撇捺伸展	大	大	大	大	太	太	太
字根34	丈 撇为竖撇 捺画伸展	丈	丈	丈	丈	仗	仗	仗
字根35	夂 撇捺伸展	夂	夂	夂	夂	冬	冬	冬
字根36	女 横写长 点写长	女	女	女	女	汝	汝	汝
字根37	万 横写长 出钩位置居中	万	万	万	万	历	历	历
字根38	寸 点靠上 竖钩写直	寸	寸	寸	寸	付	付	付
字根39	才 竖钩写直	才	才	才	才	材	材	材

履 夏 厦 降 修 峰 锋 蜂 隆 窿 赣 俊

峻 唆 骏 梭 竣 酸 凌 陵 棱 菱 傻 逢

缝 蓬 篷 夜 液 腋 **字根36 女** 女 汝 妆 安 按

鞍 妄 妥 馁 委 矮 姜 妻 凄 娄 搂 缕

楼 篓 屡 要 腰 姜 耍 宴 婆 娶 婪 接

霎 婴 樱 **字根37 万** 万 厉 迈 方 仿 访 防 坊

纺 妨 肪 芳 旁 傍 谤 榜 膀 磅 镑 螃

愣 房 **字根38 寸** 寸 付 附 咐 符 府 俯 腐 讨

对 树 村 时 肘 衬 封 耐 射 谢 尉 慰

蔚 守 寻 导 寺 诗 侍 待 恃 持 特 等

辱 褥 尊 蹲 遵 过 寿 涛 祷 铸 畴 筹

将 蒋 得 碍 傅 博 搏 缚 膊 薄 簿 爵

嚼 厨 橱 **字根39 才** 才 材 财 豺 牙 讶 呀 芽

组字游戏

革 + 安 = 鞍　　　尸 + 娄 =

户 + 方 =　　　酋 + 寸 =

参考答案：

鞍 屡

房 尊

字根40 外框方正 口 左高右低	口 口	口 口	口 口	口 口		团 因	团 因	团 因	
字根41 ヨ 三横等距	ヨ ヨ	ヨ ヨ	ヨ ヨ	ヨ ヨ		归 扫	归 扫	归 扫	
字根42 竖撇舒展 尸 折向内收	尸 尸	尸 尸	尸 尸	尸 尸		户 卢	户 卢	户 卢	
字根43 上撇短 夕 下撇长	夕 夕	夕 夕	夕 夕	夕 夕		歹 多	歹 多	歹 多	
字根44 三撇平行 彡 末撇最长	彡 彡	彡 彡	彡 彡	彡 彡		杉 形	杉 形	杉 形	
字根45 左紧右松 之 平捺写长	之 之	之 之	之 之	之 之		芝 乏	芝 乏	芝 乏	
字根46 两点大致对称 小 竖钩写长	小 小	小 小	小 小	小 小		示 尔	示 尔	示 尔	
字根47 竖提写直 氏 捺写长	氏 氏	氏 氏	氏 氏	氏 氏		衣 农	衣 农	衣 农	

帘	帛	帝	缔	啼	蹄	蒂	带	滞	布	怖	希
稀	饰	席	刷	涮	制	字根33 大	大	驮	夯	夺	奋
奈	捺	套	尖	类	奖	契	太	汰	态	犬	伏
吠	状	献	默	狱	袱	突	臭	嗅	哭	器	然
燃	获	厌	莽	头	买	卖	读	续	赎	实	莫
漠	摸	馍	模	膜	蟆	寞	募	墓	幕	暮	慕
摹	奥	澳	懊	奠	溪	庆	达	央	殃	映	秧
鸯	英	涣	换	唤	焕	痪	决	诀	快	筷	块
缺	夷	姨	胰	夹	陕	侠	狭	挟	峡	爽	篡
攀	字根34 丈	丈	仗	杖	史	驶	吏	使	更	便	鞭
埂	梗	硬	及	圾	吸	级	极	字根35 夂	冬	终	疼
务	雾	各	洛	落	骆	络	格	烙	赂	胳	略
酪	路	露	客	条	涤	备	惫	麦	复	腹	覆

组字游戏

| 大 | + | 示 | = | 奈 | | 南 | + | 犬 | = | |
| 木 | + | 更 | = | | | 马 | + | 各 | = | |

参考答案：

| 奈 | 献 |
| 梗 | 骆 |

字根48			
点靠上 勺 折向内收	勺	勺 约	约 约 灼 灼

字根49			
多横等距 弓 折向内收	弓	弓 引	引 引 弗 弗

字根50			
横稍短 尢 向右伸展	尢	尢 无	无 无 优 优

字根51			
己 向右伸展	己	己 记	记 记 纪 纪

字根52			
外框方正 门 左高右低	门	门 闪	闪 闪 问 问

字根53			
字形小 口 上宽下窄	口	口 吕	吕 吕 古 古

字根54			
左低右高 廿 横写长	廿	廿 甘	甘 甘 世 世

字根55			
中横最短 王 三横等距	王	王 玉	玉 玉 主 主

左	佐	惰	隋	巫	诬	径	经	轻	茎	字根27 土	土
吐	牡	杜	社	灶	肚	尘	垒	型	堕	塑	士
壮	志	佳	哇	洼	挂	娃	蛙	桂	硅	鞋	涯
崖	睦	谨	捏	至	侄	到	倒	室	窒	屋	握
堂	膛	在	茬	庄	桩	赃	脏	压	坐	挫	座
垂	捶	唾	锤	睡	黑	嘿	墨	熏	字根28 上	上	让
止	址	扯	耻	趾	卡	步	涉	齿	肯	啃	企
涩	正	证	怔	征	惩	歪	症	下	吓	虾	字根29 亡
亡	忙	忘	盲	芒	茫	育	字根30 廾	升	开	研	刑
荆	井	讲	耕	进	卉	奔	并	拼	饼	屏	异
弃	弄	葬	算	字根31 川	川	训	驯	州	洲	酬	荒
谎	慌	疏	蔬	流	琉	梳	硫	字根32 巾	巾	帅	币
市	柿	沛	肺	师	狮	筛	吊	常	绵	棉	锦

组字游戏

参考答案：

刑 + 土 = 型 革 + 圭 = ☐

黑 + 土 = ☐ 尸 + 世 = ☐

型	鞋
墨	屉

字根56　三横等距　五　末横写长　五　伍　吾

字根57　上宽下窄　中　竖画居中，写长　仲　冲

字根58　中横写长　卅　竖画居中，写长　肃　津

字根59　末横写长　车　竖画居中，写长　阵　军

字根60　三横平行等距　韦　竖画写长　伟　讳

字根61　竖撇舒展　斤　竖画写长　折　析

字段62　点、横分开　六　横写长　共　兴

字根63　中横写长　云　点写长　会　尝

字根21 厂	厂	广	扩	旷	矿	应	庚	产	铲	谚	萨
严	伊	笋	字根22 冂	冈	纲	钢	刚	岗	网	内	纳
呐	钠	涡	祸	锅	蜗	窝	丙	柄	病	陋	肉
腐	同	洞	桐	铜	筒	而	需	儒	懦	糯	蠕
揣	喘	瑞	端	雨	漏	向	响	晌	尚	倘	淌
躺	高	搞	镐	稿	南	隔	冉	再	字根23 几	丹	舟
册	珊	栅	删	丽	周	调	绸	稠	字根24 凵	山	仙
灿	凶	汹	酗	匈	胸	恼	脑	离	漓	璃	禽
擒	篱	击	陆	出	咄	拙	础	茁	屈	倔	掘
崛	窟	幽	凹	凸	逆	字根25 匚	汇	巨	拒	柜	炬
矩	距	臣	宦	匹	区	抠	驱	呕	岖	枢	躯
匠	医	匣	匪	匿	匾	框	眶	筐	砸	堰	字根26 工
工	江	扛	红	杠	肛	虹	缸	贡	空	控	腔

组字游戏

参考答案：

| 米 + 需 = 糯 | 日 + 向 = ☐ | | 糯 | 晌 |
| 禾 + 周 = ☐ | 火 + 巨 = ☐ | | 稠 | 炬 |

字根 64		
横稍短		
不		
撇、竖、点写长		

字根 65		
横起笔靠下		
夂		
撇捺伸展		

字根 66		
次横勿过长		
天		
撇捺伸展		

字根 67		
点、横分开		
文		
撇捺伸展		

字根 68		
左低右高		
火		
撇捺伸展		

字根 69		
横稍短		
木		
撇捺伸展		

字根 70		
撇捺起笔靠左上		
欠		
撇捺伸展		

字根 71		
左断右连		
水		
撇捺伸展		

协 胁 苏 为 伪 **字根 15** 丂 巧 窍 朽 亏 污 愕

鳄 夸 垮 挎 跨 号 粤 聘 考 拷 烤 铐

丐 钙 **字根 16** 与 与 屿 写 泻 焉 马 冯 妈 吗

玛 码 蚂 骂 乌 呜 鸟 鸡 鸣 鸦 鸥 鸭

鸿 鸽 鹃 鹅 鹉 鹊 鹏 鹤 鹦 莺 鸳 岛

捣 **字根 17** 乃 乃 仍 扔 奶 秀 诱 绣 锈 透 **字根 18** 卩

印 仰 抑 迎 昂 叩 卯 柳 聊 即 唧 卿

鲫 却 脚 卸 御 卫 节 书 卵 **字根 19** 阝 邓 那

挪 娜 哪 邪 邦 绑 梆 帮 邮 邻 郁 郑

掷 郊 郎 榔 廊 郭 廓 都 部 鄂 椰 鄙

字根 20 厶 弘 私 么 台 冶 治 怡 始 抬 胎 贻

怠 苔 吆 玄 弦 炫 畜 蓄 兹 滋 磁 慈

宏 亥 该 孩 骇 咳 核 刻 乡 丝 纠 巡

组字游戏

月 + 办 = 胁 武 + 鸟 = □

月 + 却 = □ 贝 + 台 = □

参考答案:

胁 鹉

脚 贻

字根72　角度较平　爪　捺画伸展　爪　爪　抓　瓜

字根73　乢　撇捺伸展　乢　乢　足　走

字根74　竖提写长　长　捺画伸展　长　长　帐　张

字根75　三横平行等距　日　左高右低　日　日　旧　旦

字根76　竖撇舒展　月　左高右低　月　月　阴　朋

字根77　竖撇居中　贝　点写长　贝　贝　坝　则

字根78　向左上出钩　心　底部平稳　心　心　沁　芯

字根79　三撇等距　勿　折向内收　勿　勿　吻　匆

兢	兜	光	恍	晃	幌	先	洗	宪	选	赞	尧
侥	浇	挠	绕	饶	烧	晓	跷	兆	挑	姚	桃
跳	逃	见	观	现	视	规	窥	砚	舰	觅	觉
揽	览	揽	缆	榄	宽	字根13 几	几	讥	饥	叽	机
肌	凯	元	坑	抗	吭	杭	炕	肮	航	冗	沉
壳	亮	秃	咒	凭	虎	唬	彪	沿	铅	船	凡
帆	巩	恐	筑	矾	赢	九	仇	轨	究	旭	抛
尬	尴	丸	执	势	垫	挚	热	熟	字根14 刀	刀	切
彻	砌	窃	叨	初	沼	招	昭	贸	刃	幼	韧
忍	习	叻	力	劝	功	幼	拗	动	肋	筋	劫
助	锄	劲	励	勃	渤	勋	勒	勘	勤	加	咖
驾	贺	茄	另	拐	别	捌	劣	窈	劳	涝	捞
唠	男	甥	舅	荔	伤	边	历	沥	雳	虏	办

组字游戏

巾 + 晃 = 幌　　夫 + 见 =

木 + 元 =　　　执 + 手 =

参考答案：幌 规 杭 挚

26

| 字根80 横稍短，稍往右上斜 氏 斜钩写长 | 氏 | 氏 | 氏 | 氏 | | 纸 | 纸 | 纸 | |
| 氏 | 氏 | 氏 | 氏 | | 民 | 民 | 民 | |

| 字根81 横稍短 戈 斜钩写长 | 戈 | 戈 | 戈 | 戈 | | 戏 | 戏 | 戏 | |
| 戈 | 戈 | 戈 | 戈 | | 伐 | 伐 | 伐 | |

| 字根82 点、横分开 立 末横写长 | 立 | 立 | 立 | 立 | | 位 | 位 | 位 | |
| 立 | 立 | 立 | 立 | | 泣 | 泣 | 泣 | |

| 字根83 左低右高 业 横写长 | 业 | 业 | 业 | 业 | | 显 | 显 | 显 | |
| 业 | 业 | 业 | 业 | | 亚 | 亚 | 亚 | |

| 字根84 左低右高 半 末横、竖写长 | 半 | 半 | 半 | 半 | | 伴 | 伴 | 伴 | |
| 半 | 半 | 半 | 半 | | 拌 | 拌 | 拌 | |

| 字根85 左低右高 兰 末横写长 | 兰 | 兰 | 兰 | 兰 | | 拦 | 拦 | 拦 | |
| 兰 | 兰 | 兰 | 兰 | | 栏 | 栏 | 栏 | |

| 字根86 丘 末横写长 | 丘 | 丘 | 丘 | 丘 | | 兵 | 兵 | 兵 | |
| 丘 | 丘 | 丘 | 丘 | | 兵 | 兵 | 兵 | |

| 字根87 字形扁宽 皿 横写长 | 皿 | 皿 | 皿 | 皿 | | 盂 | 盂 | 盂 | |
| 皿 | 皿 | 皿 | 皿 | | 益 | 益 | 益 | |

	字根11 又	又	叉	蚤	搔	骚	仅	双	轰	聂	摄
驳											

缀 桑 嗓 汉 叹 奴 怒 权 叔 淑 椒 督

寂 取 聚 骤 最 撮 趣 叙 圣 怪 译 泽

择 绎 释 支 技 妓 吱 枝 肢 歧 鼓 敲

受 授 侵 浸 寝 变 曼 漫 慢 馒 蔓 反

扳 饭 板 贩 版 叛 返 友 爱 援 缓 暖

皮 彼 波 菠 坡 披 玻 皱 被 破 跛 疲

簸 发 泼 拨 废 坚 竖 肾 贤 紧 努 报

服 度 渡 镀 踱 设 役 没 投 股 殴 段

缎 锻 般 搬 殷 毁 殿 臀 毅 馨 疫 拔

跋 假 暇 霞 字根12 儿 儿 元 玩 完 院 皖 冠

寇 远 允 吭 充 统 兄 况 祝 兑 说 悦

脱 税 锐 蜕 克 兢 党 竞 竟 境 镜 貌

组字游戏

马 + 蚤 = 骚　　　走 + 取 = □

止 + 支 = □　　　木 + 反 = □

参考答案：
骚 趣
歧 板

字根88								
上部窄长	且	且	且	且		阻	阻	阻
且								
末横写长	且	且	且	且		沮	沮	沮

字根89								
字形窄长	目	目	目	目		泪	泪	泪
目								
四横平行等距	目	目	目	目		相	相	相

字根90								
上框小，下框大	吕	吕	吕	吕		官	官	官
吕								
四横平行等距	吕	吕	吕	吕		追	追	追

字根91								
字形窄长	乍	乍	乍	乍		作	作	作
乍								
三横平行等距	乍	乍	乍	乍		诈	诈	诈

字根92								
上宽下窄	田	田	田	田		佃	佃	佃
田								
短横不接左右	田	田	田	田		细	细	细

字根93								
字形扁宽	四	四	四	四		西	西	西
四								
上宽下窄	四	四	四	四		酉	酉	酉

字根94								
三竖等距	可	可	可	可		何	何	何
可								
"口"部靠上	可	可	可	可		河	河	河

字根95								
三横等距	母	母	母	母		拇	拇	拇
母								
中横写长	母	母	母	母		每	每	每

醇	俘	浮	孵	悖	脖	存	荐	孝	哮	酵	厚
游	乎	呼	字根10 人	人	认	从	纵	丛	众	两	俩
辆	满	瞒	队	坠	以	似	拟	入	八	叭	扒
趴	分	吩	份	扮	纷	盼	粉	岔	贫	忿	芬
寡	公	讼	松	蚣	翁	嗡	穴	个	伞	介	价
阶	芥	界	今	吟	黔	含	贪	念	捻	琴	淤
仓	伦	论	沦	抢	轮	瘪	仓	沧	呛	抢	枪
舱	创	苍	疮	令	冷	伶	怜	拎	岭	玲	铃
羚	聆	龄	零	合	哈	洽	恰	给	拾	蛤	拿
盒	答	塔	搭	瘩	舍	啥	命	谷	俗	浴	裕
豁	容	溶	熔	榕	蓉	俭	险	捡	验	检	脸
剑	敛	签	义	仪	议	蚁	父	爷	斧	爸	爹
交	咬	绞	狡	饺	校	胶	较	跤	效	艾	哎

组字游戏

参考答案：

酉 + 享 = 醇	分 + 山 = ⬜
今 + 贝 = ⬜	害 + 谷 = ⬜

醇	岔
贪	豁

字根96　三横等距　夫　撇捺伸展
夫　夫　夫　夫
夫　夫　夫　夫
奉　奉　奉
奏　奏　奏

字根97　癶　撇捺伸展
癶　癶　癶　癶
癶　癶　癶　癶
癸　癸　癸
祭　祭　祭

字根98　左低右高　关　撇捺伸展
关　关　关　关
关　关　关　关
卷　卷　卷
券　券　券

字根99　上宽下窄　虫　底部齐平
虫　虫　虫　虫
虫　虫　虫　虫
浊　浊　浊
独　独　独

字根100　中横写长　缶　底部齐平
缶　缶　缶　缶
缶　缶　缶　缶
窑　窑　窑
陶　陶　陶

字根101　四横等距　耳　末横、末竖写长
耳　耳　耳　耳
耳　耳　耳　耳
茸　茸　茸
耸　耸　耸

字根102　左紧右松　刖　三竖等距
刖　刖　刖　刖
刖　刖　刖　刖
前　前　前
偷　偷　偷

字根103　上宽下窄　臼　三横等距
臼　臼　臼　臼
臼　臼　臼　臼
舀　舀　舀
焰　焰　焰

她	弛	驰	拖	施	字根5 乙	飞	气	汽	氖	氢	氨
氧	氮	氯	风	讽	枫	飘	疯	凤	凰	佩	字根6 乙
乙	亿	忆	乞	吃	屹	乾	迄	疙	艺	挖	瓦
瓶	瓷	字根7 十	十	千	纤	歼	迁	干	汗	奸	轩
杆	肝	秆	刊	早	悍	捍	焊	罕	竿	岸	什
计	叶	汁	针	斗	抖	科	蝌	料	蚪	斜	午
许	牛	件	牢	牵	犁	犀	丰	蚌	慧	拜	湃
手	掰	掌	撑	害	辖	瞎	割	卒	悴	碎	粹
醉	翠	率	摔	蟀	年	字根8 丁	丁	订	叮	打	灯
钉	盯	于	吁	芋	宇	迂	行	衍	衔	街	衙
衡	予	抒	野	墅	舒	序	矛	茅	橘	宁	狞
泞	拧	柠	亭	停	厅	竹	字根9 了	了	辽	疗	哼
烹	子	仔	好	籽	孕	字	学	季	享	谆	淳

组字游戏

参考答案：

气 + 炎 = 氮　　　次 + 瓦 = □　　　氮　瓷

车 + 害 = □　　　野 + 土 = □　　　辖　墅

23

字根 104								
多横平行等距	里	里	里	里		埋	埋	埋
里 末横写长	里	里	里	里		理	理	理

字根 105								
捺画伸展	豕	豕	豕	豕		家	家	家
豕 出钩位置居中	豕	豕	豕	豕		琢	琢	琢

字根 106								
左竖短，右竖长	非	非	非	非		徘	徘	徘
非 三横等距	非	非	非	非		排	排	排

字根 107								
上下对正	青	青	青	青		请	请	请
青 多横平行等距	青	青	青	青		清	清	清

字根 108								
四横平行等距	佳	佳	佳	佳		焦	焦	焦
隹 左竖写长	隹	隹	隹	隹		崔	崔	崔

字根 109								
三横等距	寒	寒	寒	寒		寒	寒	寒
寒 撇捺伸展	寒	寒	寒	寒		塞	塞	塞

字根 110								
	尞	尞	尞	尞		僚	僚	僚
尞 撇捺伸展	尞	尞	尞	尞		撩	撩	撩

3500字字根分类训练

本书选取《通用规范汉字表》中的一级字表3500字，并按照110个字根进行分类，将含有相同字根的字归类到一起进行训练。每个字根中包含相同部件的例字排在一起，且所列出的例字中部分为字根的变形或相关、相近写法，或由这些写法组成。通过一个字根，掌握一类汉字，大大提升学习效率。

字根1					字根2						
一	一	二	仁	三	丨	卜	什	外	扑	朴	补
卦	裢	卧	丫	字根3 丁	幻	习	羽	翔	翻	扇	煽
翅	翘	塌	蹋	翰	司	伺	词	饲	祠	字根4 乚	孔
吼	扎	轧	礼	乱	乳	匕	比	批	毕	皆	谐
揩	楷	昆	混	棍	庇	屁	鹿	北	背	乖	此
些	紫	嘴	旨	指	脂	能	熊	它	驼	鸵	蛇
舵	死	毙	尼	泥	妮	呢	老	姥	嗜	鳍	化
讹	靴	华	哗	桦	货	花	七	皂	托	宅	毛
耗	撬	毡	毯	笔	毫	尾	屯	纯	吨	钝	眈
电	龟	绳	蝇	俺	淹	掩	庵	也	他	池	地

组字游戏

参考答案：

臣 ＋ 卜 ＝ 卧　　　　户 ＋ 羽 ＝ ☐　　　　卧　扇

鸟 ＋ 它 ＝ ☐　　　　白 ＋ 七 ＝ ☐　　　　鸵　皂

泉眼无声惜细流树
阴照水爱晴柔小荷
才露尖尖角早有蜻
蜓立上头半亩方塘
一鉴开天光云影共
徘徊问渠那得清如
许为有源头活水来

辛丑春月荆霄鹏抄

斗　方

指长宽相等的正方形书法作品幅式。落款上下均应留出适当空白，不可与正文齐平。印章应不大于落款字。

观看创作视频

黄四娘家花满蹊
千朵万朵压枝低
留连戏蝶时时舞
自在娇莺恰恰啼

折　扇

　　折扇是古代和现代书法创作中常用的一种作
品幅式，兼具实用和艺术观赏两种功能。折扇的
书写形式多样，常见的是长短行参差书写，由于
折扇上宽下窄，创作时应恰当地做出安排。

观看创作视频

❶ 正双姿

每次练字前，请对照双姿图自查。养成良好的习惯很重要哦！

双姿图

头正，稍前倾
肩平
背直
臂开
足安
距离一拳左右

坐姿图

笔杆靠近食指根部
食指前两个指节不能凹陷
拇指自然弯曲
手掌侧面支撑
掌心要空
中指、无名指、小指并拢，自然弯曲
握笔位置与笔尖相距一指节

握笔姿势图

❷ 打基础

 控笔训练

练习P1～P4的内容，训练手指和手腕的灵活度，打好基础，为正式练字做准备！

❸ 字根表

笔画数	字根
1画	一丨丿乀乙
2画	十丁了人又儿几刀刁与与乃阝卩厶厂门丬匚
3画	工土上亡廾川巾大丈夂女万寸才口彐尸歹彡之小民勹弓尢己门弓
4画	廿王五中聿车韦斤六云不夂天文火木欠水爪疋长日月贝心勿氏戈
5画	立业半兰丘皿且目吕乍田四可母夫殳
6画	关虫岳耳刖白
7画	里豕
8画	非青隹
10画	宾
12画	象

❼ 读者反馈

扫描右侧二维码，获取问卷内容。快把你想对"墨点字帖"说的话悄悄告诉我们吧。

读者问卷

练字路线图

《字根速练3500字·正楷》

❻ 练字常见误区

▶ 练而不思

很多人练字可能会进入机械练习的误区。真正高效的练字不是简单地描写，而是在认真观察每个笔画的长短、轻重、位置并分析字形结构后再下笔。重复练习的目的是将规范字的字形熟记于心。

▶ 练写分离

字帖如同我们习字的"拐杖"。有的人借助"拐杖"可以将字写得很漂亮，但一旦脱离"拐杖"，就显得力不从心。究其原因，是练字与写字分离。建议除了借助字帖摹写、描红书写之外，最好能再结合临写、词语句段练习以及作品练习等来检测效果，以做到练写合一，使练字效果最大化。

▶ 半途而废

练字是一件看起来简单，坚持下来却很困难的事情。如何坚持练字？不妨试将这张练字路线图贴在你的书桌显眼处，每天提醒自己！

❺ 速练3500字

字根与偏旁部首或左或右、或上或下、或内或外组合，即可成为一个全新的汉字。写好一个字根，掌握一类汉字，举一反三，快速练习3500字。本书对字根进行了技法讲解，有助于快速掌握字根书写技巧。字根分类训练部分每页都配有组字游戏，便于熟悉汉字组成结构。

字根107

青 青 请
青 青 清

字根107 青 青 请 清 情 猜 晴 靖 睛 精 蜻 静

组字游戏

参考答案：

立 + 青 = 靖 青 + 争 = 靖 静

牙 + 隹 = 周 + 隹 = 雅 雕

❹ 常见偏旁部首表

笔画数	偏旁部首
1画	一丨丿𠃌乙乚
2画	冫亠又讠刀力刂阝卩人人又厂勹天凵匚几门匕
3画	氵忄宀女工扌子马纟彳犭彡灬攵大广尸弋辶门囗口山彐尢兀巾巛廾
4画	灬心木礻火贝文车牛夂欠文户气戈日月爫爫攴爪
5画	穴宀䒑禾礻夫癶皿疒鸟目石田皿白歺龙足
6画	米耒虫耳页竹衣西艮羊糸
7画	镸足走酉
8画	雨鱼齿